過年寫春聯

歐陽詢楷書

主編 楊華

編 魯鳳華

河南美術出版社
·鄭州·

图书在版编目（CIP）数据

欧阳询楷书／鲁凤华编. — 郑州：河南美术出版社，
2021.10（2023.10 重印）
（过年写春联／杨华主编）
ISBN 978-7-5401-5596-4

Ⅰ. ①欧… Ⅱ. ①鲁… Ⅲ. ①楷书－法帖－中国－唐代
Ⅳ. ① J292.24

中国版本图书馆 CIP 数据核字（2021）第 192620 号

过年写春联·欧阳询楷书

主编 杨 华 编 鲁凤华

出 版 人 王广照
责任编辑 庞 迪
责任校对 王淑娟
装帧设计 庞 迪
出版发行 河南美术出版社
　　　　 地址：郑州市郑东新区祥盛街 27 号
　　　　 邮编：450000
　　　　 电话：(0371) 65788152
制 　 作 河南金鼎美术设计制作有限公司
印 　 刷 郑州新海岸电脑彩色制印有限公司
开 　 本 787 毫米 ×1092 毫米 1/16
印 　 张 6
字 　 数 60 千字
版 　 次 2021 年 10 月第 1 版
印 　 次 2023 年 10 月第 3 次印刷
书 　 号 ISBN 978-7-5401-5596-4
定 　 价 25.00 元

关于春联

　　春联以工整、对偶、简洁、精巧的文字描绘时代背景，抒发美好愿望，是我国特有的一种文学形式。每逢春节，无论城市还是农村，家家户户都要精选一副副春联贴于门上，为节日增加喜庆气氛。

　　相传，中国最早的春联出自五代后蜀国君孟昶。《宋史·西蜀孟氏》记载："（孟昶）每岁除，命学士为词，题桃符，置寝门左右。末年，学士幸寅逊撰词，昶以其非工，自命笔题云：'新年纳余庆，嘉节号长春。'"大意是：人们在新年享受着先代的遗泽，佳节预示着春意常在。

　　过年贴春联的民俗起源于宋代，并在明代开始盛行。据《簪云楼杂说》载，明太祖朱元璋酷爱对联，不仅自己挥毫书写，还常常鼓励群臣书写。有一年除夕，他传旨：公卿士庶家，门口须加春联一副。后太祖微服出巡，看见各家张贴的春联十分高兴。当他行至一户人家，见门上没有春联，便问何故。原来主人是个杀猪的，正愁找不到人写春联。朱元璋当即挥笔写下了一副内容为"双手劈开生死路，一刀割断是非根"的春联送给了这户人家。从这个故事中，我们可以看出朱元璋对春联的大力提倡，也正是因为他的身体力行，才推动了春联的普及。

　　到了清代，春联的思想性和艺术性都有了很大提高。梁章钜所撰《楹联丛话》对楹联的起源及各门类作品的特色都一一做了论述，其中就专门提到春联。

　　春联在实际应用中，其含义在一定程度上被泛化了。常见的"春联"，根据其使用场所与张贴位置的不同，可分为门心、框对、横批、春条、斗斤等。"门心"贴于门板上端中心部位；"框对"贴于左右两个门框上；"横批"贴于门楣的横木上；"春条"是根据不同

的内容，贴于相应位置的单幅文字，如过年时在庭院里贴的"抬头见喜""出入平安""恭喜发财"等；"斗斤"也叫"门叶"，为菱形，多贴在家具、单扇门或影壁上，春节时大家喜欢贴的"福"字，就属于"斗斤"。

春节贴"福"字，是我国民间由来已久的风俗。据《梦粱录》记载："岁旦在迩，席铺百货，画门神桃符，迎春牌儿。""士庶家不论大小，俱洒扫门闾，去尘秽，净庭户，换门神，挂钟馗，钉桃符，贴春牌，祭祀祖宗。"文中的"春牌"即写在红纸上的"福"字，"福"字代表的是"幸福""福气""福运"。民间还有将"福"字精描细作成各种图案的，图案有寿星、寿桃、鲤鱼跳龙门、五谷丰登、龙凤呈祥等。春节贴"福"字，无论是过去还是现在，都寄托了人们对幸福生活的向往和对美好未来的祝愿。

俗话说："一年之计在于春。"在人们的传统观念里，一年中有个好的开端是最惬意、最吉利的事。无论在过去的一年里有什么高兴、得意的事，还是有什么不如意的事，人们总是希望未来的一年过得更好。因此，在新春即将到来之时，贴春联恰好可以表达这种美好的愿望。加之我国人民自古就有乐观向上的精神，寄希望于未来，祈盼未来自己会有好运。于是人们借助春联表达对即将过去的一年的怀念和感悟，以及对新的一年的期盼与希望。

民间有"腊月二十四，家家写大字"的说法，随着中国传统文化的复兴，过年写春联已经成为一种时尚。中国人过春节讲究喜庆、吉利、热闹，人们在春节期间吃好的、喝好的、穿新衣、放鞭炮、走亲访友等，这都体现了人们对美好生活的向往，而写春联恰恰暗合了这一点。

"过年写春联"是河南美术出版社近年来精心打造的一个品牌书系。该社邀请了全国知名书家用楷、行、篆、隶四种书体对精选的春联内容进行书法创作，也邀请了高校教师及相关专业人士用古代经典碑帖或名家书法对春联内容进行集字、组合，使这套书的品种丰富多样，可满足读者手写春联的各种需求。希望这套书能为中国传统春节文化增添一笔浓重的"中国红"。

杨　华

目录

44	45	46	47	48	49	50	51	52
冬去山川齐秀丽 喜来桃李共芬芳	一年福运随春到 四季财源与日增	万里鹏程平地起 四时鸿运顺心来	庆佳节福旺财旺 贺新春家兴业兴	喜今年百般如意 看明岁万事亨通	好运当头皆事顺 新春及第遍花香	一门福气随心至 千里春风顺意来	门迎百福人财旺 户纳千祥阖家欢	迎新春春光明媚 辞旧岁岁月火红

53	54	55	56	57	58	59	60	61
花好月圆春有吉 风和气清院无寒	人逢盛世精神爽 岁转阳春气象新	人财两旺平安宅 福寿双全富贵家	春风送暖归杨柳 细雨飞红上碧桃	千家桃李皆春色 万户屠苏不醉人	花开富贵人丁旺 竹报平安福寿多	院满春晖春满院 门盈喜气喜盈门	门迎春夏秋冬福 户纳东西南北祥	祥光紫气门前聚 福韵春风院里生

62	63	64	65	66	67	68	69	70
绿竹别具三分景 红梅喜报万家春	花开富贵家家乐 灯照吉祥岁岁欢	连天瑞雪千门乐 献岁祥梅万里春	五湖四海家家乐 万紫千红处处春	新岁新春新气象 好人好马好前程	春风送暖花盈树 喜气呈祥福满门	和顺一门有百福 平安二字值千金	喜居宝地千年旺 福照家门万事兴	门迎百福福星照 户纳千祥祥气开

71	72	73	74	75	76	77	78	79
家门欢乐财运进 内外平安福运来	事事如心大吉利 家家顺意永安康	年年顺景财源广 岁岁平安福寿多	东风吹出千山绿 春雨洒来万象新	大地春回花竞放 新天日出鸟争鸣	春风吹绿千枝柳 时雨催红万树花	大地回春果正繁 东风送暖花先发	东风劲吹人间暖 红日高照大地春	佳节迎春春生笑脸 丰收报喜喜上眉梢

80	81	82	83	84	85～90
春满人间百花吐艳 福临小院四季常安	春满人间欢歌阵阵 福临门第喜气洋洋	瑞雪纷飞村村兆瑞 春风浩荡处处迎春	载酒迎春春光丽丽 出门见喜喜气洋洋	五更分二年年年满意 一夜连两岁岁岁平安	山欢水笑 春意盎然 欣欣向荣 日耀月明 光华大地 恭喜发财 大地回春 百事皆乐 繁荣昌盛 阳春万里 四季长安 迎春接福 奋发图强 欢天喜地 户纳千祥 辞旧迎新 一帆风顺 日月齐光 天顺人和 红心向阳 多寿多福 鸿案齐眉 五福临门 万象更新 红梅报春 一门五福 积善之家 春风万里 四季常春 岁岁吉祥

黄莺鸣翠柳

紫燕剪春风

盛世千家乐
新春百业兴

風和千樹茂

雨潤百花香

日出千山秀
花开万里香

春花含笑意
爆竹增欢声

长空盈瑞气
大地遍春光

悠悠乾坤共老
昭昭日月争光

一年四季春常在
万紫千红花永开

一年四季行好运
八方财宝进家门

百世岁月当代好

千古江山今朝新

春风化雨千山秀
丽日祥云四海平

百年天地回元气
一统山河际太平

迎新春事事如意
接鸿福步步高升

心想事成兴伟业
万事如意展宏图

和順門第增百福
合家歡樂納千祥

岁通盛世家家富
人遇华年个个欢

春雨丝丝润万物
红梅点点绣千山

一帆风顺吉星到
万事如意福临门

18

萬事如意步步高

一帆風順年年好

一帆风顺年年好

万事如意步步高

一年好运随春到
四季彩云滚滚来

九州進寶金鋪地

四海來財富盈門

春临大地百花艳

节至人间万象新

22

事事如意大吉祥
家家顺心永安康

迎新春江山锦绣
辞旧岁事泰辉煌

舊歲又添幾個喜

新年更上一層樓

日子红火腾腾起
财运亨通步步高

福旺财旺运气旺

家兴人兴事业兴

大地流金万事通
冬去春来万象新

春来芳草依旧绿

时到梅花自然红

吉星高照家富有

大地回春人安康

春安夏泰长安泰
秋吉冬祥大吉祥

此日人同昨日好

今年花胜去年红

翠竹千支歌盛世

紅梅萬點報新春

翠竹千支歌盛世

红梅万点报新春

春催大地百花放
人沐朝阳万姓欢

春催诗涌一千首
风送梅香百万家

春催桃李千山秀

雨润芝兰万里香

登梅鵲唱全家福
耀眼花開大地春

大地春光红艳艳

神州大地乐陶陶

春到處乾坤錦綉

運来時門第生輝

春到处乾坤锦绣

运来时门第生辉

地献乌金辞富岁

天飘瑞雪兆丰年

大地春回春意鬧
人間喜至喜心開

点点舒红辞旧岁

条条垂绿祝新春

春风吹过阳光绿
山曲唱来稻谷香

冬去山川齐秀丽
喜来桃李共芳芳

万里鹏程平地起
四时鸿运顺心来

庆佳节福旺财旺
贺新春家兴业兴

48

好運當頭皆事順

新春及第遍花香

好运当头皆事顺

新春及第遍花香

一门福气随心至
千里春风顺意来

門迎百福人財旺

戶納千祥闔家歡

门迎百福人财旺
户纳千祥阖家欢

迎新春春光明媚

辞旧岁岁月火红

花好月圆春有吉
风和气清院无寒

人逢盛世精神爽
岁转阳春气象新

人財兩旺平安宅

福壽雙全富貴家

春风送暖归杨柳

细雨飞红上碧桃

千家桃李皆春色
万户屠苏不醉人

花开富贵人丁旺
竹报平安福寿多

院满春晖春满院

门盈喜气喜盈门

门迎春夏秋冬福

户纳东西南北祥

祥光紫气门前聚
福韵春风院里生

绿竹别具三分景

红梅喜报万家春

花开富贵家家乐
灯照吉祥岁岁欢

连天瑞雪千门乐
献岁祥梅万里春

五湖四海家家乐
万紫千红处处春

新岁新春新气象
好人好马好前程

春風送暖花盈樹

喜氣呈祥福滿門

春风送暖花盈树

喜气呈祥福满门

和顺一门盈百福
平安二字值千金

喜居宝地千年旺
福照家门万事兴

門迎百福福星照
戶納千祥祥氣開

門迎百福福星照
戶納千祥祥气开

内外平安福运来

家门欢乐财源进

事事如心大吉利
家家顺意永安康

年年顺景财源广
岁岁平安福寿多

东风吹出千山绿

春雨洒来万象新

大地春回花竞放

新天日出鸟争鸣

春风吹绿千枝柳
时雨催红万树花

大地回春果正繁

东风送暖花先发

东风劲吹人间暖
红日高照大地春

佳節迎春春生笑臉

豐收報喜喜上眉梢

佳节迎春春生笑脸
丰收报喜喜上眉梢

春满人间百花吐艳
福临小院四季常安

春満人間歡歌陣陣

福臨門第喜氣洋洋

春满人间欢歌阵阵
福临门第喜气洋洋

瑞雪纷飞村村兆瑞

春风浩荡处处迎春

載酒迎春春光丽丽
出门见喜喜气洋洋

五更分二年年年满意
一夜连两岁岁岁平安

山欢水笑

春意盎然

欣欣向荣

日耀月明

欢天喜地

户纳千祥

大地回春

四季长安

迎春接福

阳春万里

百事皆乐

繁荣昌盛

奋发图强

光华大地

恭喜发财

辞旧迎新

一帆风顺

日月齐光

天顺人和

红心向阳

多寿多福

鸿案齐眉

五福临门

万象更新

红梅报春

一门五福

积善之家

春风万里

四季常春

岁岁吉祥